Salon

de

L'Art Nouveau

Salon

de

L'Art Nouveau

~~~

Premier Catalogue

Les travaux de transformation de l'Hôtel Bing et son aménagement en vue de l'*Art nouveau* ont été exécutés sous la direction de M. Louis BONNIER, architecte, en collaboration avec M. F. BRANGWYN, pour la peinture des façades et M. Camille LEFÈVRE, pour la sculpture de la porte d'entrée.

# Peintures
# Pastels, Aquarelles
# Dessins

## Gilbert-Eugène Alluaud

*Crozant*

1. — Effet de neige sur la Creuse.
2. — Matinée d'hiver sur la Creuse, soleil.
3. — Près du cap Roux, conque marine.
4. — Étude dans la vallée de la Creuse.

## Edmond Aman-Jean

*Paris*

— Sur les Eaux.

## Albert André

*Paris*

6. — Paravent.

## Charles Angrand

*Paris*

7. — Dans la Cuisine, *dessin*.
8. — La Lampe.           —
9. — Le Soir.            —

## Louis Anquetin

### Paris

10. — Retour de la Croix-de-Berny.

11. — Tête.

12. — Église de Vétheuil.

## Jean-George Auriol

*Paris*

13. — Paravent, fleurs.
14. — Aquarelle.

# Albert Baertsoen

*Gand*

15. — Niewport, soir.

## Aubrey Beardsley

*Londres*

16. — Deux dessins pour la couverture de la revue « The Savoy ».

## Albert Besnard

### (Paris)

17. — Beauté.

18. — Lionne.

19. — Au bord de la rivière. Soleil couchant.

20. — Peinture décorative, *plafond et onze panneaux*, pour un salon en rotonde.

21. — « Éléphantaisie. »

# Albert Besnard

## (Suite.)

22. — Blonde, *pastel*.

23. — Algérienne à sa toilette.

24. — Soir, *aquarelle*.

25. — Blonde, *aquarelle*.

26. — Laveuse au bord du lac.

27. — Au Lit.

# René Billotte

### *Paris*

28. — L'Entrée de la rue Boissy-d'Anglas, la nuit, *pastel*.

29. — Dans l'île de Croissy.

30. — La Seine à Chatou.

# Jacques-Émile Blanche

*Paris*

31. — Le Peintre Thaulow et ses Enfants.

32. — Portrait d'Aubrey Beardsley.

33. — Réveil de la petite Princesse.

## Pierre Bonnard

*Paris*

34. — Poule et Poussins.
35. — Paravent.

## Étienne Bosch

*La Haye*

36. — Nature morte.

37. — Fleurs.

# Frank Brangwyn

### *Londres*

38. — Deux frises pour la façade de l'hôtel de l'*Art Nouveau*.

39. — Deux panneaux décoratifs.

40. — La Pêche miraculeuse.

## M^lle Maria von Brocken

*Berlin.*

**41.** — Paravent.

# Eugène Carrière

*Paris*

42. — Trois panneaux décoratifs.

43. — Fleurs.

# Charles Conder

*Londres*

44. — Paysage.

45. — Plage de Dieppe.

46. — Arbres fleuris.

47. — 1830.

48. — Décoration d'un boudoir, *peinture sur soie*.

# Charles Cottet

*Paris*

49. — Marine. Effet de matin.
50. — Mer du Nord.
51. — Marine. Effet de nuit.
52. — Femmes fellah.
53. — Vieille marchande de poisson.
54. — Nocturne, Douarnenez.
55. — Grotte.
56. — Vieille Barque.
57. — Une vague, *pastel*.
58. — Gorges de Biskra.

## Couturier

*Paris*

). — Femme à sa toilette, *pastel*.

). — Fillette jouant à la balle, *pastel*.

# Henri-Edmond Cross

## *Paris*

61. — Bords méditerranéens.

62. — Les Tartanes.

63. — Bouquet de pins.

64. — Voile rouge.

# William Degouve de Nuncques

### *Bruxelles*

65. — L'Allée de Cerisiers.

66. — L'Enfant au Hibou.

67. — Les Moutons noirs.

68. — Nocturne, *pastel*.

69. — La Forêt lépreuse, *pastel*.

# Maurice Denis

## Saint-Germain en Laye

70. — Maternité.

71. — Frauenliebe und Leben, *frise en 7 panneaux pour une chambre à coucher.*

# M^me Louise-Alexandra Desbordes

*Paris*

72. — Nephtys d'Égypte.

73. — Anémones de mer et crevettes.

74. — Plantes marines.

## Maxime Dethomas

*Paris*

75. — Étude de femme en robe orange.

# Léon Detroy

## *Crozant*

76. — Tête paysanne, *sanguine*
77. —    —    —
78. —    —    —
79. —    —    —

## A-E. Dinet

*Paris*

80. — Danseuses algériennes.

81. — Jeunes Filles algériennes.

82. — Orage dans le désert.

83. — Place à Guerrara.

*Peintures à l'œuf.*

# Charles Doudelet

## Gand

84. — Dévotion

# Eugène Duez

## Paris

85. — Fleurs, *pastel.*

## Edward Ertz

### Chicago

86. — Tricoteuse, *aquarelle.*

# Georges d'Espagnat

## *Paris*

87. — Les Fumées.

88. — La Barque.

## Léon Fauché

*Briey*

89. — Femme à sa toilette, *pastel*.

## Charles Frechon

*Rouen*

90. — Pommiers en fleurs.
91. — Frimas en plaine.

## M<sup>lle</sup> Marie Gautier

*Paris*

92. — Fleurs, *paravent*.

93. — Souris.

94. — Grenouilles.

*Aquarelles.*

## Armand Guillaumin

*Paris*

95. — Vue de Paris.

96. — Meules.

97. — Paysage à Boigneville.

98. — Marine à Saint-Palais.

## Henri Guérard

*Paris*

99. — Éventail, chat.

100. —   —   mimosas.

101. —   —   poussins.

102. —

103. —   —   canards.

104. — Deux frises de chats, *pyro-chromie*.

# Henri-Guillaume Ibels

## *Vaux*

106. — Chanteuse de café-concert, *pastel.*

107. — Soldats au Cabaret, *pastel.*

108. — Été, *aquarelle.*

109. — Paysage.

110. — Maternité.

111. — La Charrette de blé.

## Isaac Israels

*Amsterdam*

12. — Filles causant sur un pont.

13. — Vers le soir, *dessin*.

14. — Femmes de café-concert, *dessin*.

## Gustave-Henri Jossot

*Paris*

115. — Paysage.

116. — A l'Ambigu.

117. — Au Palais-Royal.

## Fernand Khnopf

### *Bruxelles*

118. — Sous les Sapins.

119. — La Bruyère.

120. — A Fosset, *pastel*.

# Georges Lacombe

*Versailles*

121. — Pêcheurs.

## Leheutre

*Paris*

122. — Danseuse, *pastel.*

## Walter Leistikow

*Berlin*

23. — « Verklingen », *pastel.*

24. — « Sotto voce », *pastel.*

## Leheutre

*Paris*

122. — Danseuse, *pastel.*

## Walter Leistikow

*Berlin*

123. — « Verklingen », *pastel.*

124. — « Sotto voce », *pastel.*

# Henri Lerolle

### Paris

125. — Souvenir de Venise.

126. — Femme.

## Max Liebermann

### *Berlin*

127. — Sous la Tonnelle.

128. — Entrée de parc à Haarlem.

## Maximilien Luce

### *Paris*

126 *bis*. — Le Port de Camarel, le soir.

127 *bis*. — Bord de la Seine, à Poissy.

128 *bis*. — Le Chemin de l'Abreuvoir.

## Henri Martin

*Paris*

129. — La Famille.

130. — Muse.

131. — Communiante.

132. — Tristesse.

## M. Maufra

*Paris*

133. — Paysage.
134. — — *aquarelle.*
135. — — *aquarelle.*

# Georges Maurin

### Paris

136. — Cimes neigeuses.

137. — Oie.

138. — Rivière.

139. — Lever de lune.

140. — Feu d'artifice.

141. — Femme à sa toilette.

*Aquarelles.*

## E. René Ménard

*Paris*

142. — La Ronde, *pastel.*

143. — Le Crépuscule, *carton au pastel vert.*

# Adolphe Menzel

## *Berlin*

144. — Étude d'un portrait, *crayon*, 1894.

145. — Étude d'architecture du *Dresdner Zwinger*, 1886.

146. — Étude de paysage à Hofgastein, 1875.

# George Morren

## *Anvers*

147. — Mars, soleil levant.

148. — Sortie de port, après-midi d'août, *dessin*.

149. — Femme à sa toilette, *dessin*.

150. — Décembre après-midi, impression bleue et verte.

# H. Muhrman

## Londres

145^bis. — South End road Pons.

146^bis. — Hampstead Heath.

147^bis. — Vue de Hampstead, *pastel*.

148^bis. — Dark dahlias. —

149^bis. — Winter scene. —

150^bis. — Vue de Hampstead Heath, *pastel*.

## Alphonse Osbert

*Paris*

151. — Fleurs du soir.
152. — Soleil brumeux.

## Hermann Paul

*Paris*

153. — Le Précepteur, *pastel.*
154. — Jeune Fille, *pastel.*

# Camille Pissaro

### *Eragny.*

155. — Effet de neige, cour de ferme.

156. — Étude à Pontoise.

157. — Vue prise à Knocke.

## Johan Thorn Prikker

*La Haye*

158. — Adoration, *esquisse d'une peinture murale.*

159. — Têtes d'Apôtres, *détail de l'esquisse pour* l'Adoration.

160. — Têtes d'Apôtres, *fragment d'une peinture murale.*

## Jean-François Raffaelli

### Paris

161. — Les Champs-Élysées, *pastel*.
162. — Jeune Fille aux bleuets.

## Paul Élie Ranson

*Paris*

163. — Frise peinte pour une salle à manger. Sept panneaux.

164. — La Princesse de la terrasse.

165. — Scène biblique.

166. — Motif de légende.

# Joseph Rippl Ronaï

### *Neuilly*

167. — Deux Femmes dans une chambre.

168. — Cimetière.

169. — Jeune Fille portant une cage.

## Henri Rivière

*Paris*

170. — Embouchure du Trieux.

171. — Le Trieux à Kermarie.

## K.-X. Roussel

*Paris*

172. — Paysage.

173. — Baigneuses, *pastel*.

174. — Baigneuses.

## Paul Sérusier

*Paris*

175. — Pélerinage.

176. — Petit Bois.

177. — Panneaux décoratifs.

# Paul Signac

### *Paris*

178. — Bateau abattu en carène, Saint-Tropez.

179. — Le Port en fête, Saint-Tropez.

180. — L'Orage, Saint-Tropez.

181. — Aquarelle.

182. — Aquarelle.

183. — Aquarelle.

# Lucien Simon

*Paris*

184. — Bigoudens, *carton*.
185. — Marine.

# Léon Sonnier

*Paris*

186. — Rivière.

187. — La Seine à Portejoie.

188. — Liseuse, *pastel*.

189. — Au bord de la rivière, *pastel*.

# Fritz Thaulow

### *Dieppe*

190. — Rue de village.

191. — Au clair de lune.

192. — Rivière.

193. — Une rue à Dieppe.

194. — Le boulevard de la Madeleine.

195. — Cour de couvent.

196. — Une place à Dieppe.

# Henri de Toulouse-Lautrec

*Paris*

197. — May Belfort.
*Appartient à M. L. Muhlfeld.*

198. — Anglaise, *aquarelle*.

# Théo Van Rysselberghe

### *Bruxelles*

199. — Le Moulin.

200. — Les dunes de Kadzand.

201. — Canal en Flandre.

202. — Dans les dunes, soleil couchant.

## Floris Verster

*Leïdersdorp, près Leyde*

203. — Hiver, *pastel*.

204. — Soirée d'été.

205. — Nature morte.

# Jan Veth

*Bussem*

206. — Esquisse d'un portrait.

207. — Portrait de M. I. Israëls.

208. — Étude d'homme, *crayons et gouache.*

209. — Petit portrait de dame.

# Vuillard

210. — Décoration en cinq panneaux.

*Appartient à M<sup>me</sup> Thadée-Natanson.*

# Anders Zorn

*Paris*

211. — Soir.
212. — Soir.

# Estampes

## Louis Anquetin

*Paris*

213. — Affiche du Rire.

213 $^{bis}$. — Don Quichotte, *lithographie*.

# Jean-Georges Auriol

214. — Éventail, *gravure sur bois.*

215. — Éventail, *gravure sur bois.*

# Étienne Bosch

## La Haye

216. — Eau-forte.

217. — Eau-forte.

218. — Lithographie.

219. — Lithographie.

## Jean-Louis Brémont

*Paris*

220. — Eaux-fortes.

# D. Y. Cameron

## *Edimbourg*

221. — Eaux-fortes. (Tirages uniques ou très restreints.)

# Eugène Carrière

222. — Tête de Femme, *lithographie*.

## Mlle Mary Cassatt

*Paris*

223. — Mère et Enfant.

224. — Les Canards.

*Gravures en couleurs.*

# Alexandre Charpentier

*Paris*

225. — Fille à la fleur.

226. — La Baignoire.

227. — Marques de fabriques.

# P. Colin

### Lagny

228. — Le Fossoyeur.

229. — Douleur de Bruges.

*Gravures sur bois*

## Walter Crane

*Londres*

230. — Deux épreuves des illustrations de *Spencer's* « Fairy Queen ».

# Otto Eckmann

## *Munich*

231. — Cygnes.

232. — Lune.

233. — Femme.

*Gravures sur bois en couleurs.*

# Antonio de la Gandara

## *Paris*

234. — La Coiffure.

235. — Mère et Enfant.

236. — La Femme à l'éventail.

237. — Portrait de Paul Verlaine.

238. — Mère et Enfant.

239. — Portrait de la princesse de P..., *lithographie tirée à 10 exemplaires.*

# Henri Guérard

*Paris*

243. — Bateaux au soleil.

## Charles Houdard

*Paris*

244. — Grenouilles et Roseaux.
245. — Libellule et Capucines.

*Eaux-fortes en couleurs.*

# Theo Van Hoytema

## *La Haye*

246. — Quatre lithographies.

247. — Trois ex-libris et une épreuve.

248. — Robin.

249. — Paon.

250. — Deux ex-libris.

251. — Épreuves de « *Uilengeluk* ».

*Lithographies.*

## Karl Kœpping

*Berlin*

252. — Fleurs de juin.
253. — Tristesse.

*Eaux-fortes originales.*

## James Pitcairn Knowles

### *Neuilly*

254. — Quatre lithographies pour l'Illustration de « *Les Tombeaux* », ouvrage édité par l'*Art Nouveau*.

# Leheutre

*Paris*

255. — Estampe.

256. — Estampe.

# Màx Liebermann

257. — Eaux-fortes.

## Alexandre Lunois

### Paris

258. — Pénombre.

259. — La Raquette.

260. — Brodeuse.

261. — Avant la Danse.

262. — La Lettre.

*Lithographies en couleurs.*

# Étienne Moreau-Nélaton

*Paris*

263. — Les Grands Saints des Petits Enfants.

*Lithographies.*

# George Morren

*Anvers*

264. — Deux gaufrages.

# Marc Mouclier

*Paris*

265. — Gravures sur bois.

## Hermann Paul

*Paris*

266. — Lithographies.

267. — Affiche pour le Salon des Cent.

## Joseph Rippl Ronaï

*Neuilly*

268. — Quatre lithographies en couleurs pour l'illustration de « *Les Vierges* », ouvrage édité par *l'Art Nouveau*.

## Henri Rivière

269. — Le Pardon de Sainte-Anne la Palud.

270. — Lavoir sous bois à Loguivy.

271. — Baie de Launay.

272. — Départ de bateaux à Tréboul.

*Gravures sur bois en couleurs, gravées et imprimées par l'Auteur.*

# Pierre Roche

## *Paris*

273. — **L'Art Nouveau,** *gaufrage sur papier Japon.*
274. — **Vieux Pêcheur.**
275. — **Le Soulier de Loïe Fuller.**
276. — **Jonas.**
277. — **Lise.**
278. — **Le Crabe.**
279. — **La Paresse.**
280. — **La Salamandre.**

*Gypsographies.*

# Théo Van Rysselberghe

### *Bruxelles*

281. — Danseuse.

282. — Amsterdam.

283. — Danseuses.

*Eaux-fortes.*

## Carlos Schwabe

*Paris*

284. — Un cadre d'illustrations.

# Henri de Toulouse-Lautrec

## Paris

285. — Le Pendu. *Premier tirage.*

286. — Avant-scène. (*Avec remarque*).

287. — Danseuse.

288. — Au Foyer de la Comédie.

289. — Modiste.

*Lithographies.*

## Selwyn Image

### Londres

290. — Couverture de magazine.

291. — Frontispice et culs-de-lampe de magazine.

*Gravures sur bois.*

# James M.-N. Whistler

## Paris

292. — Saint-James Street.

293. — Westminster (1859).

# Sculpture

# Paul Wayland Bartlett

*Paris*

294. — Crapaud, *patine rouge*.

295. — Crapaud, *patine verte*.

296. — Poussin.

297. — Crocodile, *patine rouge*.

298. — Crocodile, *patine verte*.

299. — Grenouille, *patine rouge*.

300. — Grenouille, *patine rouge*.

# Paul Wayland Bartlett

(*Suite.*)

301. — Vase.

302. — Petit vase.

303. — Poisson.

304. — Cachet.

305. — Scarabée.

*Bronzes.*

## Mme Charlotte Besnard

*Paris*

306. — Tête de Femme, *plâtre polychromé.*

307. —   —    —    —

*Appartiennent à M. Frantz Jourdain.*

308. — Fillette à la pomme.

309. — La Mère et l'Enfant.

# Émile Bourdelle

## Paris

310. — Tête de Fillette endormie, *terre sèche.*

311. — Tête de Femme du peuple, *terre sèche.*

312. — Portrait (étude), *terre sèche.*

313. — Étude de Jeune Fille, *terre sèche.*

314. — Tête de Femme, *plâtre.*

315. — Tête de Femme, *plâtre.*

# Émile. Bourdelle

## (*Suite.*)

316. — Le Baiser, tête de femme pour pot à boire, *terre sèche*.

317. — Trois études de Beethoven : deux terres et un plâtre.

# Alexandre Charpentier

### *Paris*

322. — Mère allaitant son enfant, *bronze*.

323. — Danaïdes, *groupe en étain.*

324. — Narcisse, *bas-relief en étain.*

## Mlle Camille Claudel

325. — Buste d'Auguste Rodin.

326. — La Valse, exécution en grès.

*Exécution en grès par Émile Muller.*

# Henri Cordier

328. — Assad, étalon arabe, *cire perdue*.
329. — Canard, *cire*.
330. — Poule, —
331. — Oie, —
332. — Bélier, —
333. — Bélier, —
334. — Chèvre, *cire perdue manquée*.
335. — Coq, — —
336. — Poule, — —

# Henri Cordier

## (*Suite.*)

337. — Dinde, *cire perdue manquée*.

338. — Dindon,   —    —

339. — Cochon, *bronze*.

340. — Cochon,   —

341. — Chèvre,   —

342. — Mouton,   —

343. — Chèvre,   —

344. — Chèvre,   —

## Jean Dampt

*Paris*

345. — Trois bas-reliefs plâtre, destinés à être reproduits en bois pour les panneaux d'un lit.

# Fix Masseau

## Paris

346. — « Loulette », *plâtre patiné*.

347. — Sphynge, *plâtre patiné*.

348. — Jouissance intime, *bronze*.

349. — La Folle du sonnet, *plâtre patiné*.

350. — Fragment, *plâtre patiné*.

# Jozef Mendès da Costa

## *Amsterdam*

351. — Marabout, *bois sculpté*.

352. — Singe endormi, *plâtre*.

353. — Singe, *bois sculpté*.

# Constantin Meunier

*Bruxelles*

354. — L'Ancêtre, *bronze*.

355. — Vieux cheval de mine, *bronze*.

## Pierre Roche

### Paris

356. — La Mort, *terre lustrée*.

357. — La Douleur,  —

358. — Carreau,  —

359. — La Grenouille, *étain*.

360. — Le Têtard.  —

## Auguste Rodin

### Paris

361. — Tête de saint Jean-Baptiste.

*Appartient à M. Lhermitte.*

362. — Marbre.

*Appartient à M. Roger Marx.*

363. — Étreinte.

*Appartient à M. Desmarais.*

## Victor Rousseau

*Bruxelles*

364. — Femme de trente ans, *buste*.

365. — Heureuse, *buste*.

# Hans St. Lerche

*Paris*

369. — Vase au Lézard, *exécution céramique par Émile Müller.*

370. — Éléphant.

371. — Vase à l'Éléphant.

372. — Plat décoré de chauves-souris.

# Victor Vallgren

### *Paris*

373. — Jeunesse, *statuette argent, cire perdue.*

374. — Mère, *groupe en bronze.*

375. — Douleur, *urne en bronze.*

375<sup>bis</sup>. — Jeune Fille au pavot, *bronze.*

376. — Pot en bronze, *patine dorée.*

377. — Pavot rouge, *pot en bronze.*

378. — Pavot noir, —

# Victor Vallgren

## (*Suite.*)

379. — Quatre pots en bronze.

380. — Urne avec figurine.

381. — Pot en bronze, *patine dorée*.

# Céramique

# Alexandre Bigot

### *Paris*

382. — Devant de cheminée en carrelage.

383. — Fragment de panneau, papillon.

384. — Fragment de panneau, *flammé*.

385. — Carreaux.

386. — Porte bouquet.

387. — Vases.

388. — Jardinières.

389. — Plats.

# Alexándre Bigot

## (Suite.)

390. — Petites pièces de vitrine.

391. — Vasques.

392. — Tasses.

393. — Pichets.

394. — Service à thé.

395. — Service à café.

396. — Service à bière.

*Grès.*

## Dalpayrat et Lesbros

### *Bourg-la-Reine*

397. — Grand vase-tube crénelé multicolore.

398. — Grande cruche à anse, fruit.

399. — Fontaine avec groupe, par le statuaire Faivre.

400. — Jardinière à l'éléphant, par le statuaire Coulon.

401. — Bouteille à long col.

# Dalpayrat et Lesbros

## (*Suite.*)

402. — Grand vase à trois anses.

403. — Plat.

404. — Plat.

405. — Plat.

406. — Petites pièces de vitrine.

407. — Pot vert foncé.

408. — Pot vert foncé.

## Albert Dammouse

### *Sèvres*

410. — Tube en grès, *fleurs en émaux*.

411. — Tube en grès, *vigne*.

412. — Pichet en porcelaine.

# Auguste Delaherche

*Paris*

413. — Jardinière.

414. — Vasques.

415. — Vases.

416. — Service à bière.

417. — Encriers.

418. — Coquetiers.

419. — Plaques.

*Grès.*

# Clément Massier

*Golfe Juan*

420. — Algues et Crabes.

421. — Châtaignes.

422. — Branche de ronce.

423. — Tronc d'eucalyptus.

*Poteries à reflets métalliques.*

*En collaboration avec* M. Lucien Lévy-Dhurmer.

# Émile Muller

*Ivry-sur-Seine*

420 et 421. — Vases à fleurs, *Briques émaillées*, frise des Rois du palais d'Artaxercès.

422. — Calendriers éphémérides, *en grès décoré*. Fleurs. Dessin d'Eugène Grasset.

423. — Calendriers éphémérides. « Les Mois ». Dessin d'Eugène Grasset.

# Émile Muller

## (Suite.)

424. — Petite Horloge « les Heures », d'après Grasset, *grès*.

425. — Masque de Wagner, *grès flammé*, d'après Jeanne Itasse.

426. — La Valse, groupe, *grès flammé*, d'après M<sup>lle</sup> Claudel.

427. — Chouette, esquisse, *grès flammé*, d'après T. Guérin.

# Poteries campagnardes d'Angleterre

428. — Vase.

429. — Cruche.

430. — Cruche.

431. — Chandelier.

432. — Vasque.

# Poteries campagnardes de Flandre

433. — Porte-parapluie.

434. — Cruche.

435. — Pétronelle.

436. — Vases à fleurs.

437. — Chandelier.

438. — Tirelires.

# Poteries campagnardes de France

### *Nivernais et Berri*

439. — Pot à miel.

440. — Grande Jarre.

441. — Cruchon.

442. — Pot-à-cidre.

443. — Bouteille.

444. — Pichet.

*Grès.*

# Verrerie, Vitraux

# Henri Cros

### Sèvres

445. — Tyrienne, *masque en pâte de verre.*

# Émile Gallé

*Nancy*

446. — Verreries.

# Karl Kœpping

### *Berlin*

447. — Grande coupe violette.

448. — Coupe flambée de jaune, tige simple.

449. — Coupe flambée de jaune, tige ornementée.

450. — Coupe étroite, tige mouvementée.

451. — Coupe tachée, tige torse.

452. — Coupe bulbeuse, bord rouge.

453. — Coupe bulbeuse, base verte.

# Karl Kœpping

## (*Suite.*)

454. — Coupe jaune de forme accidentée.

455. — Coupe pavot, monture bleu vert.

456. — Coupe pavot, monture blonde.

457. — Petite coupe tachée d'écume.

458. — Coupe à trois branches.

459. — Flacon sur un trépied.

460. — Coupe laiteuse, tige rubis.

461. — Coupe pavot, jaspée rouge.

462. — Coupe à anses hautes.

# George Morren

### Anvers

463. — Fragment de vitrail, poissons.

464. — Fragment de vitrail, iris.

*En collaboration avec* M. Evaldre, *de Bruxelles.*

# Louis-C. Tiffany

*New-York*

465 à 485. — Vases en « favrile glass ».

486. — Moisson fleurie, *vitrail exécuté d'après un carton de M. Paul Ranson.*

487. — Le Jardin, *vitrail exécuté d'après un carton de M. K.-X. Roussel.*

488. — Maternité, *vitrail exécuté d'après un carton de M. P. Bonnard.*

489. — Été, *vitrail exécuté d'après un carton de M. H.-G. Ibels.*

# Louis-C. Tiffany

## (Suite.)

490. — Marronniers, *vitrail exécuté d'après un carton de M. Vuillard.*

491. — Papa Chrysanthème, *vitrail exécuté d'après un carton de M. H. de Toulouse-Lautrec.*

492. — Parisiennes, *vitrail exécuté d'après un carton de M. F. Vallotton.*

# Louis-C. Tiffany

*(Suite.)*

493. — Musique d'automne, *vitrail exécuté d'après un carton de M. E. Grasset.*

494. — Huit petits vitraux, *d'après les cartons de M. P. Sérusier.*

495. — Vitrail surmontant une cheminée de salle à manger, *d'après un carton de M. P. Ranson.*

# Verreries anglaises

496. — Bol.

497. — Carafe.

498. — Flacon à long col.

499. — Vase à bords contournés.

500. — Vase à anses.

501. — Vases.

502. — Plateau.

# Joaillerie

# René Lalique

*Paris*

503. — Libellule, saphirs jaunes et opales.

504. — Flacon or et perles fines.

505. — Flacon or, argent et perles fines.

506. — Flacon or et argent, masque.

507. — Bracelet or ciselé, émail et perles.

508. — Broche, émail, émeraudes et brillants.

# René Lalique

(*Suite.*)

509. — Broche à tête de chimère sur fond d'opales.

510. — Broche or et roses, deux chimères.

511. — Broche or, lapin, 3 émeraudes.

512. — Broche or, 3 chimères, améthyste et émail blanc.

513. — Broche or, 3 masques, cloisonné sur or

# George Morren

### Anvers

514. — Broche en or, gui.

515. — Broche en or, cyclamen.

516. — Petite broche en or, cyclamen.

517. — Agrafe en argent.

518. — Châtelaine en or, argent et lazulite.

*En collaboration avec* M. Coosemans, *de Bruxelles.*

# Mobilier

# Georges Hugo

*Paris*

519. — Banquette en bois patiné, peint et verni à dossier sculpté.

# P.-A. Isaac

*Paris*

521. — Trois panneaux pour dossiers de banquettes, *bois teint*.

522. — Huit encadrements de panneaux d'étoffe, *bois teint*.

# Georges Lemmen

*Bruxelles*

523. — **Papier de tenture, vitrail, mosaïques de verre et tapis pour un fumoir.**

# Eugène Pinte

*Paris*

524. — Maquette de mobilier pour une chambre à coucher, *exécuté d'après les dessins de M. Maurice Denis.*

# Henri Van de Velde

## *Bruxelles*

525. — Ameublement de salle à manger, comprenant panneaux incrustés, table, dressoir, sièges, décoration du plafond.

526. — Fumoir, *en collaboration pour le papier de tenture, les tapis et le vitrail avec M. Lemmen.*

# Henri Van de Velde

## (Suite.)

527. — Cabinet d'amateur, *en collaboration, pour la céramique avec M. A. Bigot.*

528. — Cheminée pour un salon.

529. — Vitraux pour un salon.

# Théo Van Rysselberghe

530. — Cheminée pour une salle à manger.

# Étoffes et Tentures

# Mme E. Duez

531. — Broderies.

# Émile Henry

*Paris*

532. — Cheminée, *exécutée en tapisserie, d'après le dessin de M. Verneuil.*

533. — Écran « Lampe de foyer », *d'après le dessin de M. Luc Lévy.*

534. — Écran « Hortensias », *d'après le dessin de M. Duez.*

535. — Écran « Enfants aux pavots », *d'après le dessin de M. Verneuil.*

# Émile Henry

### (Suite.)

536. — Écran « Lys », *d'après le dessin de M. Edme Conty.*

537. — Une bande, oranges.

538. — Une bande, iris.

539. — Un bandeau, oliviers.

540. — Un coussin, arbouses.

## P.-A. Isaac

*Paris*

541. — Tenture d'un salon en rotonde, onze panneaux et une frise, *peluche décorée.*

# A. Jorránd

*Aubusson*

542. — Tapis.

# Georges Lemmen

*Bruxelles*

543. — Tapis.

# George Morren

## Anvers

546. — Décoration pour une véranda, sur toile.

547. — Décoration pour une véranda, sur velours.

548. — Échantillons d'étoffes.

## Paul Ranson

*Paris*

549. — Tapisserie.

## Joseph Rippl Ronaï

*Neuilly-sur-Seine*

550. — Tapisserie.

551. — Broderies.

# Appareils d'éclairage

## Marc-Auguste Bastard

### *Paris*

552. — Abat-jour, feuilles de marronnier.

553. — Abat-jour, orchidées.

554. — Abat-jour, papillons.

555. — Abat-jour, gui.

556. — Abat-jour, cyclamens.

557. — Petits abat-jours pour bougies.

# W. A. S. Benson

### *Londres*

558. — Deux lanternes électriques, fer forgé, pour la façade de l'Art-Nouveau.

559. — Lustre électrique, cuivre rouge et cuivre jaune (*exposé sous la coupole*).

560. — Lustre électrique, cuivre rouge.

561. — Lustre électrique plafonnier, cuivre rouge.

562 à 564. — Lampes de table électriques, cuivre jaune.

566 à 570. — Suspensions et appliques électriques, cuivre jaune.

# W. A. S. Benson

## (*Suite.*)

571. — Réflecteurs pour tableaux, cuivre jaune.

572 à 573. — Candélabres à bougies, cuivre rouge et cuivre jaune.

574 à 581. — Lampes à pétrole, cuivre rouge et cuivre jaune.

582 à 584. — Lampes en fer forgé.

585 à 592. — Appliques en fer forgé.

593. — Abat-jours.

594. — Lanternes d'antichambre.

595. — Lanternes de vestibule.

# Pierre Roche

*Paris*

596. — Lucioles, *pour éclairage électrique.*

# Victor Vallgren

*Paris*

597. — Applique en bronze pour lumière électrique.

# Ferronnerie

## Louis Bonnier

*Paris*

598. — Porte en fer de l'entrée principale. Fer et tôle.

599. — Porte d'entrée de la rue Chauchat, 19. Fer et tôle.

600. — Rampe de balcon circulaire.

# Ferronnerie allemande

601. — Papillon en fer découpé formant porte-clefs.

# George Morren

*Anvers*

602. — Chandelier en acier.

**Papiers peints**

**Papeterie d'art**

**Affiches**

# Imprimeries Lemercier

## Paris

603. — Papeterie d'art.

*Avec la collaboration de M. André Marty.*

# Henri Van de Velde

### *Bruxelles*

604. — Papier peint pour un cabinet d'amateur.

605. — Papier peint pour un escalier.

# Papiers peints anglais

606. — Crown frieze.
607. — The Salsbury.
608. — The York.
609. — The Volmer.
610. — Birds frieze.
611. — The Oswin.
612. — The poppy.
613. — The Quorn.
614. — The Aysgarth.
615. — The Tokio.

# Papiers peints anglais.

## (*Suite.*)

616. — The Cuthbert.
618. — The Astolat.
619. — The Aster.
620. — The tree.
621. — The Arno.
622. — The Rendelshan.
623. — The Elaine.
624. — The poppy sealing.
625. — The crown sealing.

# Affiches américaines

626. — de Quarqueville, Bradley, Penfield, Cox, Hollebone, Chambers, Woodbury, Gifford.

## Affiches anglaises

627. — de Dudley Hardy, Beggarstaff, Ward, Beardsley, Mackintosh, Mac Nail, Macdonald, Burch, Raven Hill, Dearmer, Baumer.

Reliures

## Alexandre Charpentier

*Paris*

628. — Buvard en maroquin.

629. — Porte-cartes en maroquin.

630. — Porte-livres en maroquin.

## Mme Antoinette Vallgren

*Paris*

631. — Modèle pour la reliure de *Jean Carriès*, d'ARSÈNE ALEXANDRE.

*Appartient à M. Hanotaux.*

# Livres

## James Pitcairn Knowles

et

## Joseph Rippl Ronaï

632. — *Les Tombeaux*, livre illustré de quatre lithographies, par J.-P. Knowles. Texte de M. Georges Rodenbach.

633. — *Les Vierges*, livre illustré de quatre lithographies en couleurs, par M. Rippl Ronaï. Texte de M. Georges Rodenbach.

## Lucien Pissarro

*Londres*

634. — « The queen of fishes », *livre.*

# Livres anglais

635. — « Goblin Market », illustré par Laurence Housman.

636. — « The Ugly Duckling », illustré par T. von Hoÿtema.

637. — Flowers of paradise, illustré par R.-F. Hallward.

Cartons

Projets

# Walter Crane

## *Londres*

638. — Deux cartons pour étoffes de soie.

639. — Deux cartons pour vitraux.

# George Morren

## Anvers

640. — Carton de vitrail, poissons
641. — Carton de vitrail, iris.

## Marc Mouclier

642. — Projets de vitraux et de panneaux
pour une salle à manger.

องjets divers

## Alexandre Charpentier

### *Paris*

643. — Bouillotte en étain.

644. — Bougeoir en étain.

645. — Boîte à lettres, bois et étain.

# George Morren

*Anvers*

646. — Encrier.

647. — Petite psyché en étain et noyer.

# W. A. S. Benson

### *Londres*

648. — Pots à lait.

649. — Théières.

650. — Pots à eau.

651. — Garniture de foyer.

# Félix Pissarro

*Londres*

652. — Deux boîtes à mouchoirs ornementées.

## Georges Pissarro

*Richmond*

653. — Trois boîtes à mouchoirs ornementées.

## L. Wolfers

*Bruxelles*

654. — Trois vases en bronze.

655. — Deux vases en ivoire et métal.

656. — Un vase en étain et bronze.

657. — Deux vases en argent.

658. — Une corbeille en étain.

659. — Deux brocs en argent.

660. — Un coffret à bijoux, ivoire et argent.

## Ustensiles norwégiens

661. — Sébile campagnarde.

662. — Gourde.

*Bois gravé.*

## Vases en verre montés en fer forgé

## Jardinières en verre montées en fer forgé

IMPRIMÉ

PAR

CHAMEROT ET RENOUARD

19, rue des Saints-Pères, 19

PARIS

www.ingramcontent.com/pod-product-compliance
Lightning Source LLC
Chambersburg PA
CBHW071524220526
45469CB00003B/641